1000 贈 字帖

作者/樊修志

勤練,是精進的不二法門

《樊氏硬筆瘦金體習字帖》內容初以硬筆運用提按,體現瘦金體筆法,俟推出後,承蒙眾讀者青睞;筆者歲至丁酉為硬筆瘦金體之補闕及精進之法,苦惱不已,為爾後呈現瘦金體練習之方,綜整眾讀者意見,將承襲上部習字帖筆法,另增加部首及偏旁撰寫方式加以說明,著成《樊氏硬筆瘦金體1000字帖》,其中彙整難度增加,亦耗神費時,偶日視及鏡中容貌,發現已徒增花髮倦容,都是為瘦金體推廣能更明白、更容易,讓大眾讀者接受瘦金體之美。

筆者長期習字不倦,堅信無論練習或作品,要自我學習欣賞及 點評優缺點,再結合資料蒐集與師者指教,始見成效;若加上勤練, 並不侷限單一書體,亦是精進不二法門,筆者自勉之。

筆者有幸學習瘦金體將粗淺經驗分享,實屬人生一樂事,望對 習硬筆瘦金體者,有所助益,唯程度不及處,尚祈讀者見諒。

樊修志謹識

我手寫我心 戮力於書、畫、印藝之美的樊老師

「字如其人,人如其字」印證出前人的說法:「書者,如也。如其志,如其學,如其才,總之曰如其人而已。」一筆一筆寫下清虚坦蕩的「心聲」。硬筆書法可以平靜心扉、淡化心緒、洗滌心靈。

然,樊老師是一位講求美術者,具有高尚之胸襟、超遠之見解、 雍容之氣度,畢生戮力著墨於書、畫、印藝之藝術。在其藝術領域 之成就表現不凡。並歷經書法、硬筆書法比賽,皆有亮眼之成績。 個展、聯展,擔任國軍文藝金像獎書法評審,右軍盃全國硬筆書法 評審,資歷豐富。卓越之表現,實屬是位難能可貴的藝術者。

正如「我手寫我心」有什麼樣的心靈,借用熟練的工具,具體的表現出來,且表現得有特色、有內涵,是需要耐心和時間養成的。學字者天資與功夫二者不能偏廢,天資未可勉求,功夫當反求諸己。《樊氏硬筆瘦金體 1000 字帖》是樊老師為廣大愛好瘦金體硬筆書法的同好精心編制,是一部難能可貴的硬筆寶典。

國立台灣海洋大學兼任書法講師 張玉真

編按:目錄中標示 ⊙ 者,表示有部分書寫示範影片。

作者序

2 勤練,是精進的不二法門幸福

推薦序

3 我手寫我心 戮力於書、畫、印藝之美的樊老師 張玉真

開始練習常見部首與例字

8	人部 ⊙	48	木部 ⊙	88	示部 ⊙
10	儿部	52	欠部	90	禾部
12	口部	54	止部	92	穴部
14	女部 ⊙	56	歹部	94	立部
16	力部 ⊙	58		96	竹部 ⊙
18	子部 ⊙	60	毛部	98	米部
20	一部	62	水部 ⊙	100	糸部
22	广部	64	火部 ⊙	102	网部
24	弓部 ⊙	68	牛部	104	羊部
26	三部	70	犬部 ①	106	羽部
28	彳 部	72	玉部 ⊙	108	耳部 ⊙
30	心部 ⊙	74	田部	110	肉部
34	戈部	76	疒部	112	艸部 ⊙
36	手部 ⊙	78	白部	114	虍部
38	支部	80	皿部 ⊙	116	虫部
40	斤部	82	目部⊙	118	行部
42	日部 ⊙	84	矢部	120	衣部 ⊙
46	月部⊙	86	石部⊙	122	走部

書中「書寫示範」這樣看!

手機要下載掃「QR Code」 (條碼)的軟體。

iphone 版

Android 版 ← ar code掃描器 ■表面 免费 QR Code 择。

解除安装 開放

2 打開軟體,對準書中的條

3 就可以在手機上看到老師 的示範影片了。

124 足部 ⊙

126 邑部

128 金部

130 阜部

132 隹部

134 雨部 杯一遠泛裏秋 盡觴我此蠢菊 壺 雖 遺 忘 掇 有 自獨世憂其佳 領盡情物英色

作品集

138 《臨書叢談》

140 〈庚午論書詩〉

《飲酒》 ① 141

142 《祥龍石圖卷》

144 《瑞鶴圖》

146 《奉和庫部盧四兄曹長元日朝回》

《元宵》① 147

瘦金

開始 練習常見部首與例字

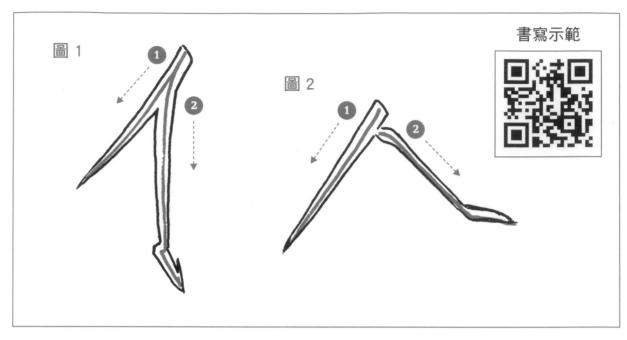

- 1 人部偏旁:起筆撇畫 1 ,豎畫由撇起筆處 2 下筆延伸,即分叉成直豎畫。(圖 1)
- 2 人部撇捺二筆畫:先撇 1 後捺 2 ,起筆先重後輕至出鋒。(圖2)

仇仍他代任休伯伴 仇仍他代伍休伯伴 介全令企余倉組 介全令企余禽俎

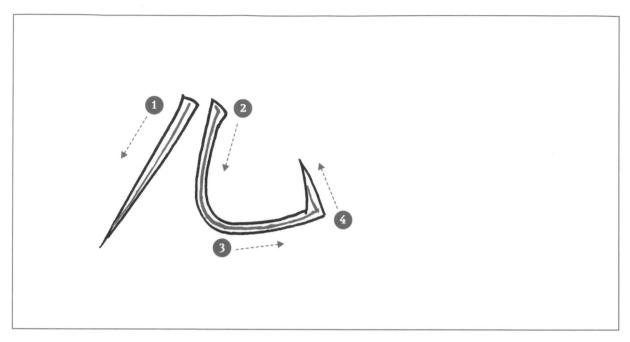

- 1 儿部先撇 1 再寫豎彎鈎。
- 2 竪彎鈎(浮鵝鈎)先竪畫 2,輕轉 3 至鈎處 4 出鋒。

无允无无充 无允无无充 形光 光克光光紀光就 光克光系兒兒兒果

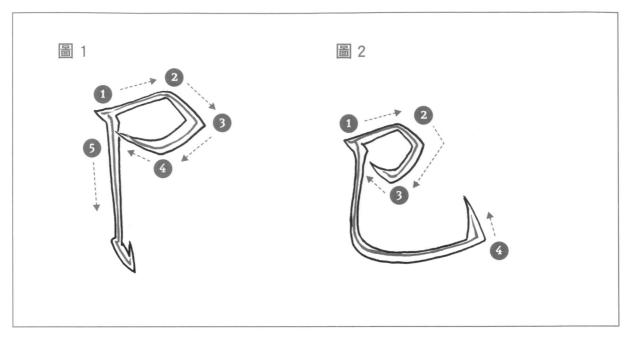

- □ □ 部起筆先橫畫 1 轉折 2 向右下停 3 ,轉回鈎 4 ,再虛筆至起筆處 1 ,再寫豎畫⑤ 。 (圖 1)
- 2 「日部 C 寫法,橫畫 1 至轉折處 2 ,右下至回鈎 3 較短,可虛筆至起筆處 1 ,再寫 豎彎鈎 4 。 (圖 2)

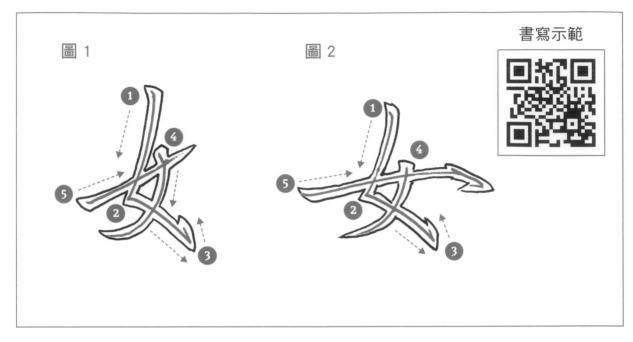

- 女部偏旁起筆先斜撇 1 略直轉折 2 出捺回鋒 3 ,虚筆微左上撇畫彎出鋒 4 ,最後提 筆向右上 5 (偏旁不宜太寬)。(圖1)
- **2** 女部起筆斜撇 **1** 轉折 **2** 出捺回鋒 **3** ,虚筆至撇略彎出鋒 **4** ,最後完成橫畫 **5** 。 (圖 2)

奴好如妙始姑娱婚 好如妙始姑娥好 妥妻妾委妾婆

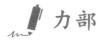

力部起筆橫畫 1,略平微右下轉折 2,向左下出鈎 3,虚筆向上作長撇畫 4。

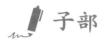

- 子部偏旁起筆橫提畫 1 轉折左下 2 · 豎鈎 3 · 再作提畫 4 右上(偏旁字不宜過寬)。 (圖1)
- 2 子起筆 1 橫提轉折合體 2,豎鈎出鋒 3,虚筆至橫畫 4 完成。(圖2)

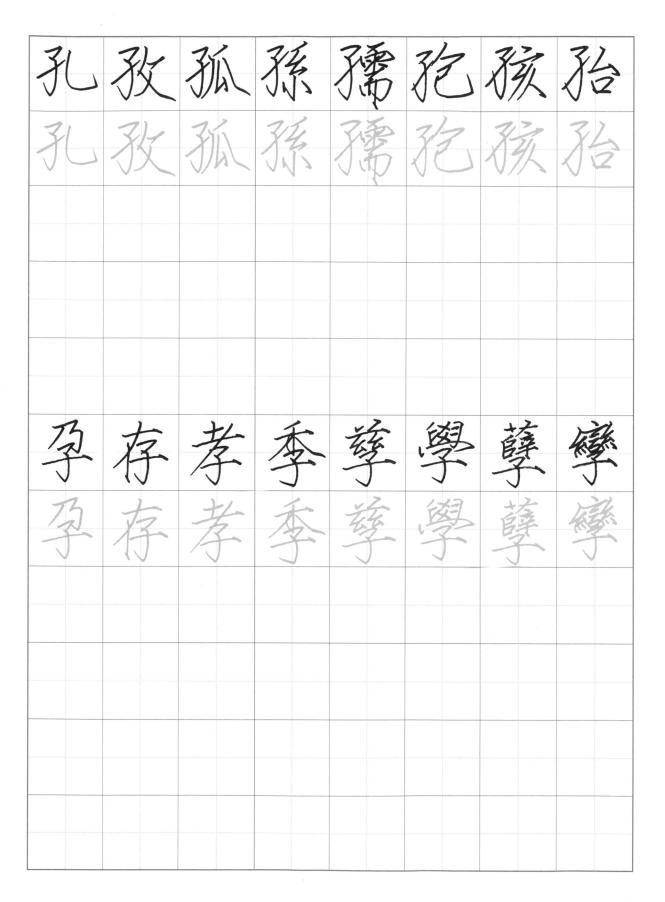

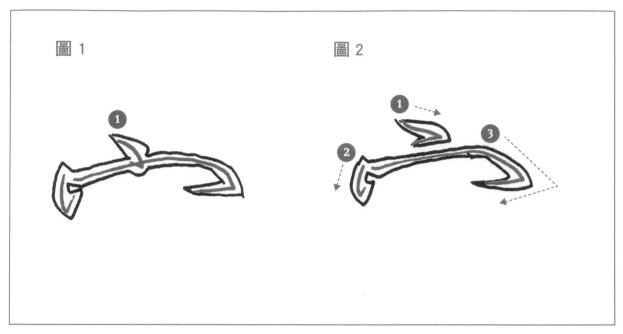

- 2 中部寫法起筆點畫 1 (可連可不連),虛筆向左作豎點 2 ,接橫畫轉折 3 ,向左出鋒。 (圖 2)

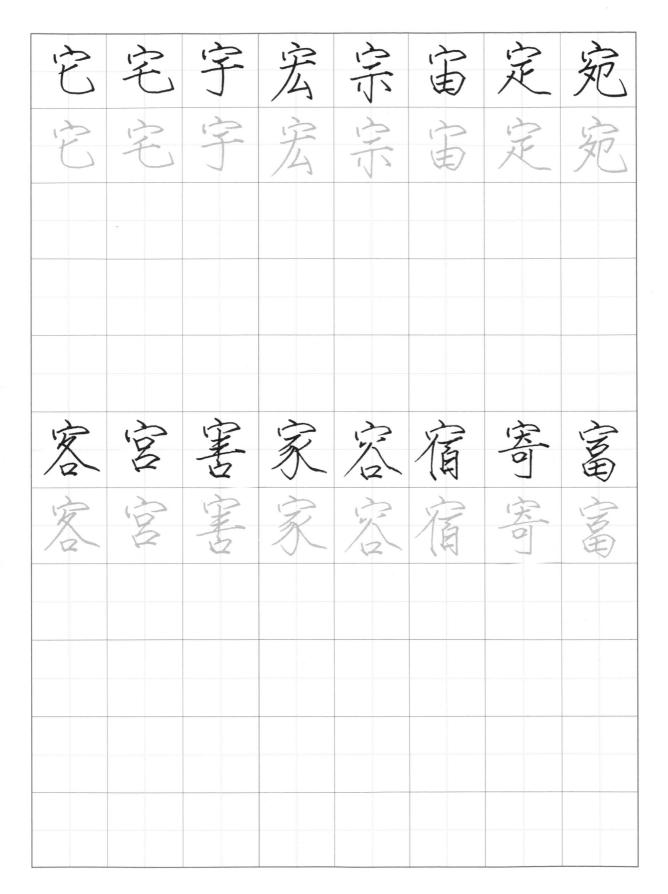

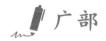

广部起筆點畫 ①,即虛筆至橫畫 ②,橫畫以回鋒方式微向左上右下形成三角形隱入橫畫,虛筆至橫畫起筆下方緩作預備,再作長撇 ③。

序床底店府度座庫序床底店府度座庫 庶康庸廟廟康夏

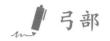

- 引 己部起筆橫折 ① 入第二橫折 ② ,再作橫折往左下 ③ 成鈎 ④ 。(圖 1)
- 2 弓部需將筆畫貫穿部首的寫法,即起筆橫畫較長再轉折 1 ,入第二橫畫轉折 2 ,唯最後作橫折直接向左成鈎 3 。 (圖 2)

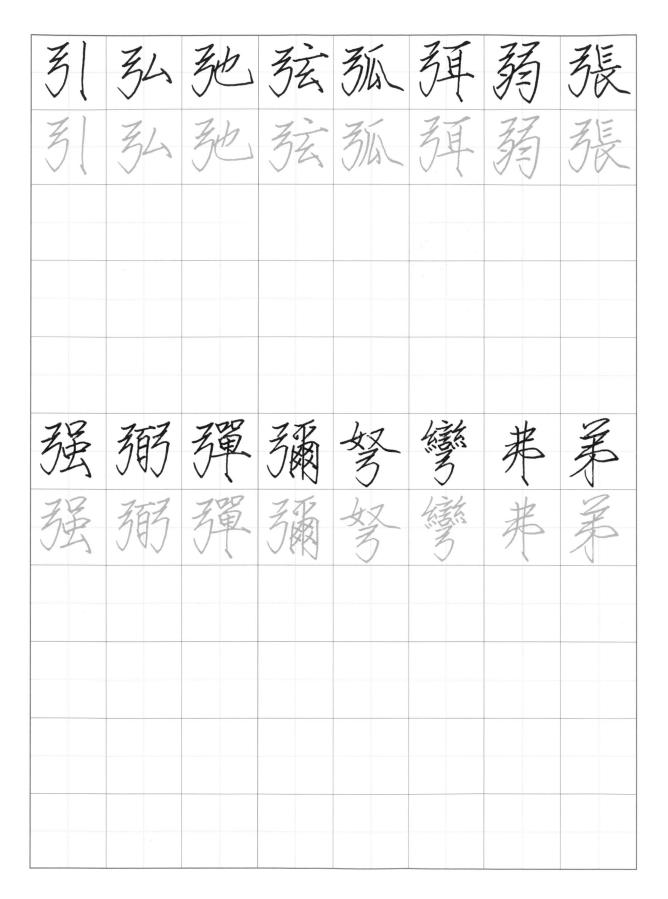

彡部三畫自上至下,每筆往左下撇,切勿弧度太彎,三撇逐次增加長度,並非平行。

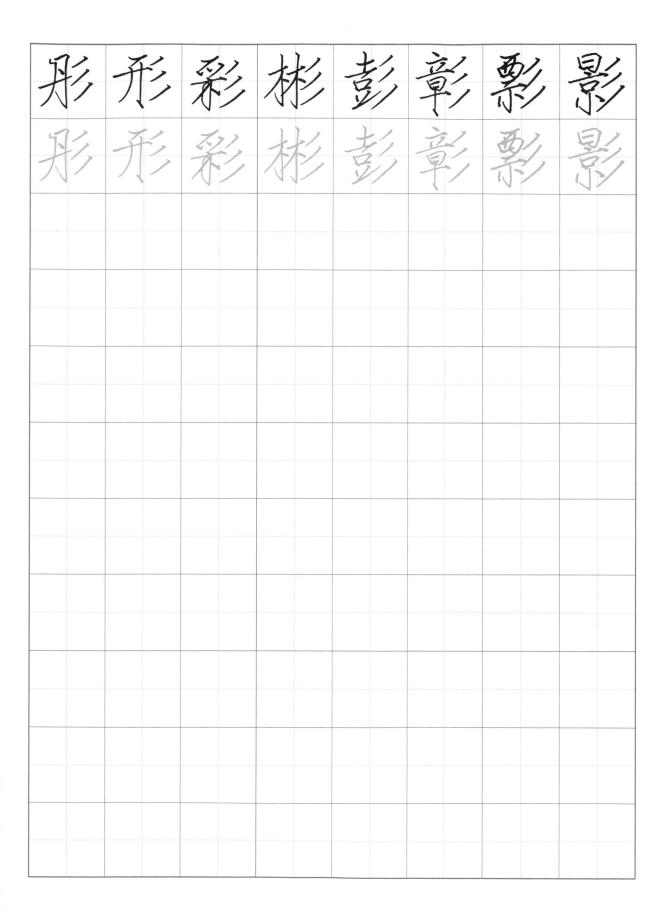

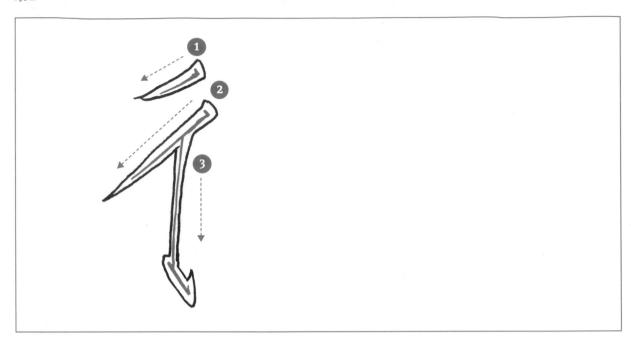

イ部起筆短撇 1 (亦可作點畫),接續長撇 2,該兩筆畫不平行,再以人字偏旁方式寫豎畫 3 ∘

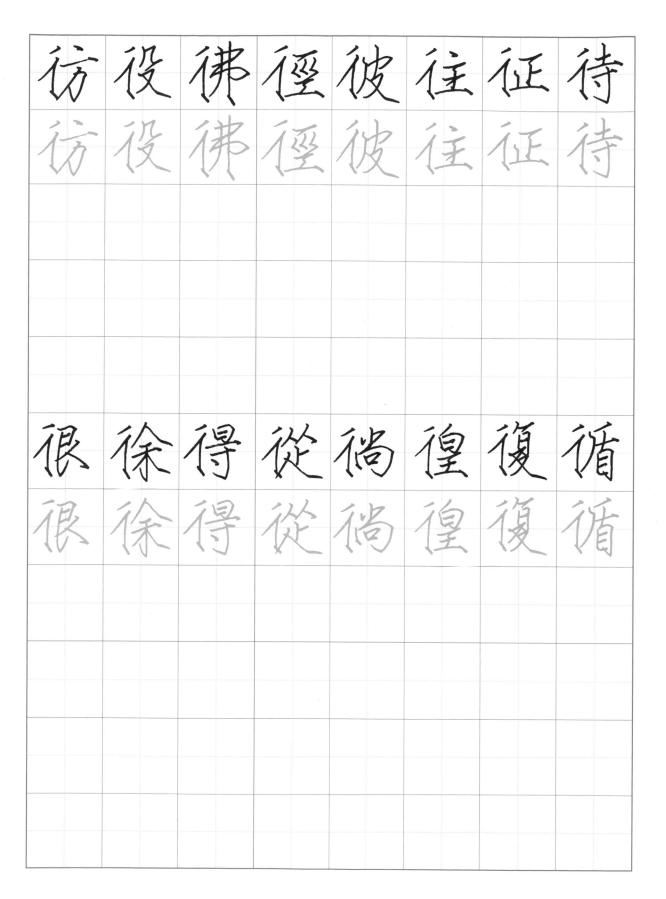

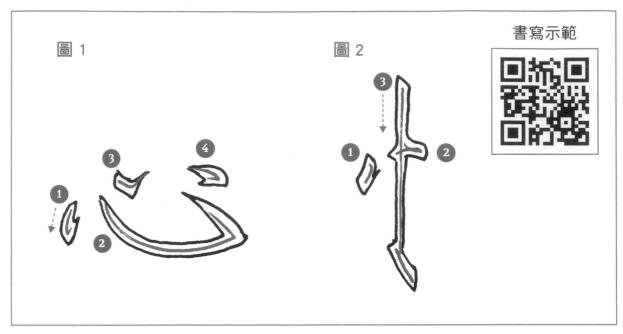

- 心部起筆點畫 1 ,虛筆提至斜彎鈎出鋒 2 ,虛筆至中心點畫 3 ,再虛筆向右作點畫 4 ,重點於斜彎鈎以形似心臟飽滿為宜。(圖1)
- **2** 豎心旁起筆於點畫 **1** 後虛筆微向右上作橫點畫 **2** (位置較高),再虛筆向上於兩點間完成豎畫 **3**。(圖2)

忍志忘忠念怒怠忽 恐恩息悲惡想愁感

慧慮 憂恭慕 忙快怕恰性怪恨愧 忙快怕恰性怪恨愧愧

悦悟情惜惱愉惬 悦唇情情惟悄惭色 填慚慢憐憤憶懂 慎塘慢爆炸

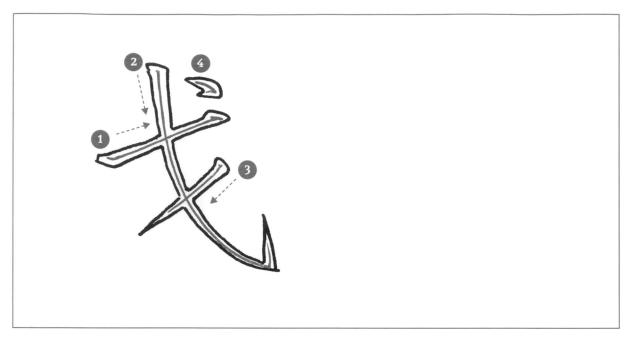

戈部起筆橫畫 1 ,虛筆向上作斜彎鈎 2 出鋒,虛筆接續撇畫 3 後,虛筆至點畫 4 。

		炭					4
戡戡	截截	戴戴	戮	戰戰	彦	 我	夏 夏
							,

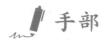

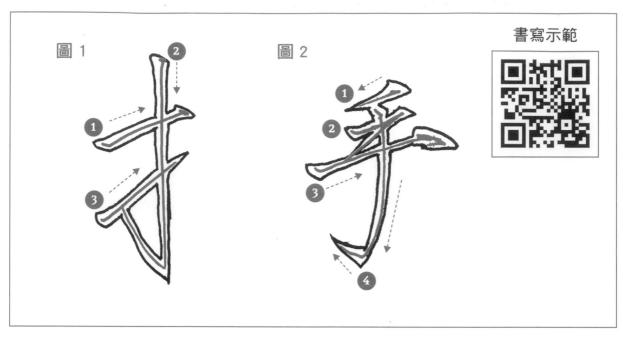

- 手部偏旁(提手旁)起筆橫畫 1 虛筆向左上接豎鈎 2 出鋒,再作提畫 3 向右上。(圖1)
- 2 手起筆短撇 1 接續短橫畫 2 及長橫畫 3 後,虚筆向左至短撇 1 下方至中,落筆成豎 鈎 4。(圖2)

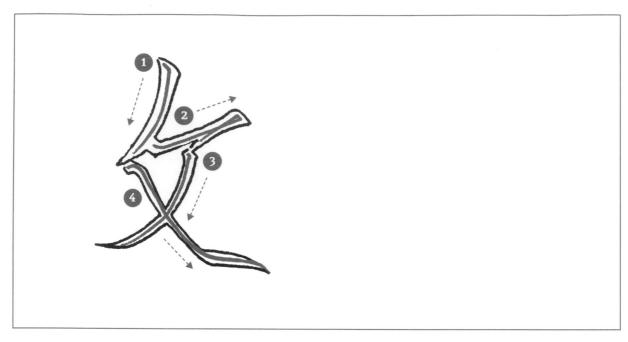

支部起筆撇畫 1 ,尾接橫畫 2 ,橫畫尾端先微左上再微左下,將筆畫隱於橫畫,虛筆至橫畫中間或向左三分之一處,落筆作撇畫 3 ,後虛筆向上,自起筆撇畫下方落筆出捺畫 4 。

1 8					
		1			
		1 3	1		
		1		1	
	1	1 1			
		1			
		0.00			
		E			
	a la value de la companya de la comp	Annual Company of the State of		1 A DAMESTON	
			A CONTRACTOR OF THE PARTY OF TH		
		I I			
	1 8				
	1				
	1				
		I .			

				效效	
		1.			
•			, _	敢敢	

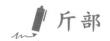

斤部起筆撇畫 1, 再直撇畫 2, 接續橫畫 3, 橫畫中間落筆作豎畫 4。

斥	斧	斬	折	斯	新	斲	斷
东	斧	斬	折	斯斯	新	野	盛厂
					,		

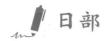

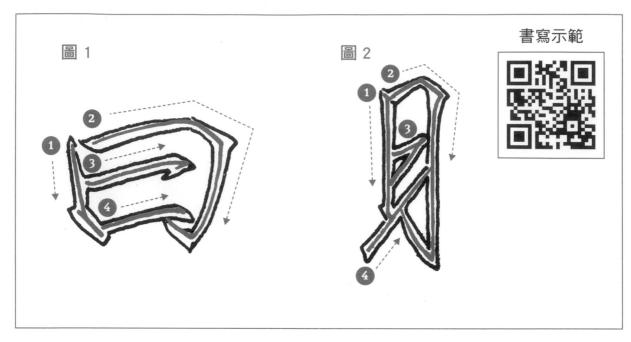

- 日部筆順豎畫 1 , 橫畫轉折 2 , 再兩筆橫畫 3 4 。(圖 1)
- 2 日部左偏旁較狹窄,最後一筆橫可以提畫 4 向右上。(圖2)
- 3 曰部與日部書寫方式略同。

南 映昨明胎時 映昨明始時

腈	暖	曉	曠	曲	曳	更	書
腈	暖	曉曉	曠	曲	曳	更	書
							-

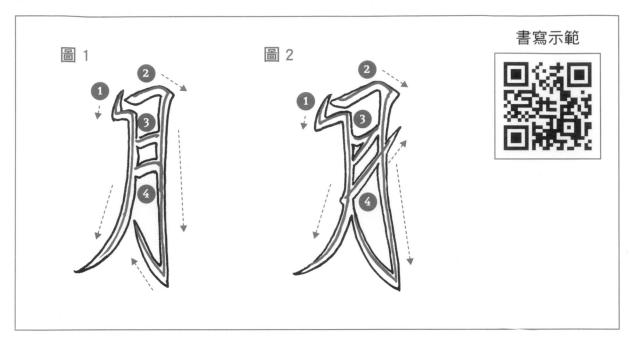

- 1 月部起筆多以豎撇 1 出鋒後,移至起筆處接橫畫轉折豎鈎 2,再以短橫畫兩筆 3 4。(圖1)
- 2 月部左偏旁寫法須將最後短橫畫改為右上提筆畫 4 ,以利接續右偏旁,該寫法形體與肉部 (P.110) 左偏旁雷同。(圖2)

							朧
有	朔	朗	朝	服	朕	朦	腌
		4					

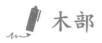

- 本部起筆橫畫 1 ,虛筆向正上作豎畫 2 (豎畫非豎鈎,有鈎為連筆意之映帶),再完成撇捺 3 4 。 (圖 1)
- 2 木部可自行將豎畫結尾 2 (圖1)成頓回鋒 2 (圖2)。
- 3 木部偏旁豎畫可出鋒 1,連筆至撇畫 2,再作點畫 3。(圖3)

書寫示範

表末本朱東東東 未未本朱東東東東 采某染柔柴栗菜桌 采某染柔柴栗菜桌

材村杜杭杯松林柳 村杜杭杯松林柳 棉核樓樟樹楓機權 棉核樓樟樹楓機

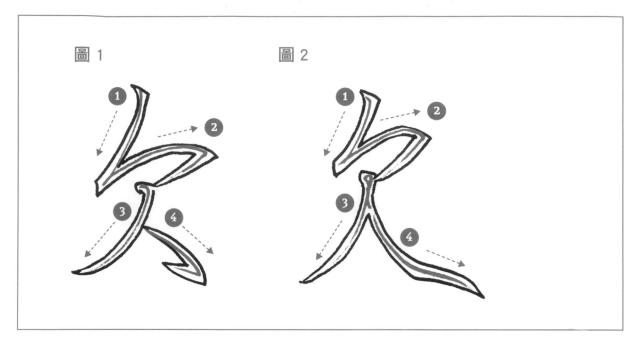

欠部起筆撇畫 1 ,接橫畫 (向右上)轉折成鈎 2 ,再寫撇捺 3 4 。 (圖 1) 捺畫 4 可以 回鋒 (圖 1) 或出鋒 (圖 2) 方式呈現皆可。

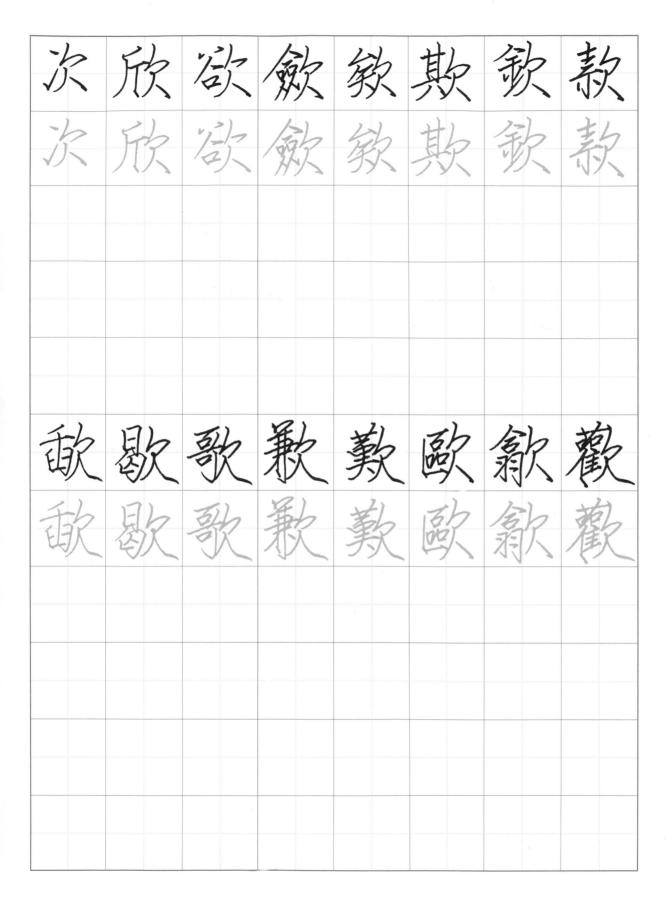

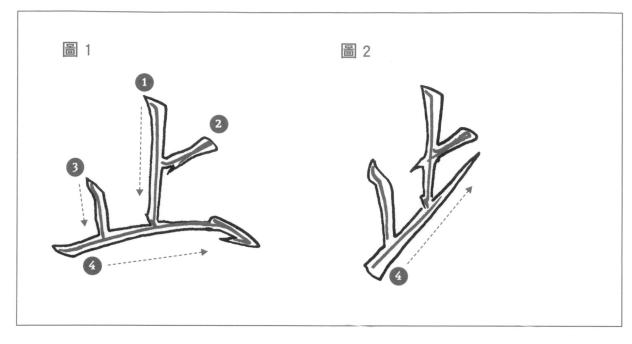

- 止部起畫豎畫 1 , 再寫短橫畫 2 (或點畫) , 回鋒虛筆接續豎畫 3 , 後虛筆往左寫長橫畫 4 。 (圖 1)
- 2 止部最後一畫亦可配合單字,修正長橫畫為提筆 4 右上。(圖2)

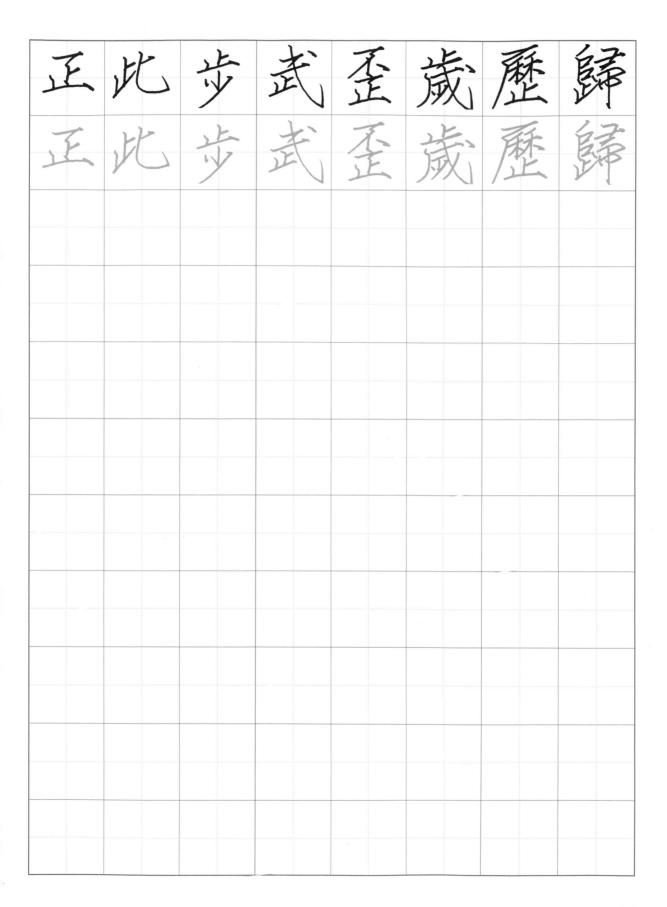

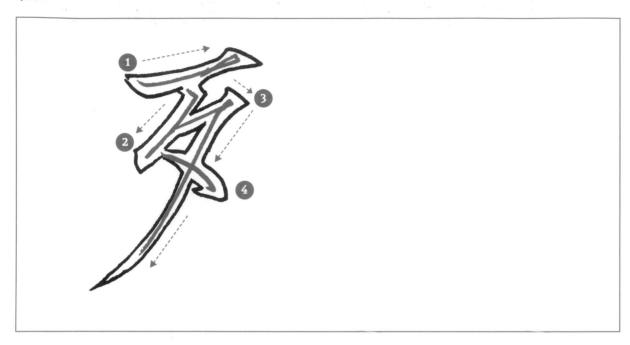

歹部起筆橫畫尾部微往左上 11,即往左下隱入橫畫至中間,再出鋒書寫撇畫 22,回鋒接短橫(往右上)轉折 33,連接長撇,最後點畫 44。點畫須超出長撇畫(向右下)回鋒。

	5	

死	殁	验	殆	殊	殘	殞	殮
死	殁	孙	始	殊	殘	殞	殮
					4		

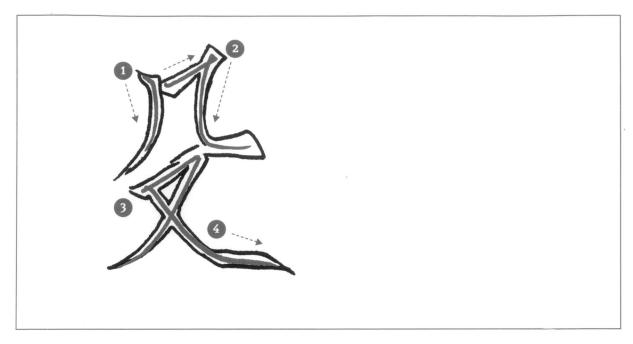

全部起筆豎撇畫 1 ,接續短橫畫轉折成豎彎 2 向右,再回鋒向左虛筆接橫畫轉折撇畫 3 , 自左向右寫捺畫 4 。

段	殷	殺	殼	殿	毁	毅	殿
段	殷	殺	殼	殿	毁	殼	區又
						:	

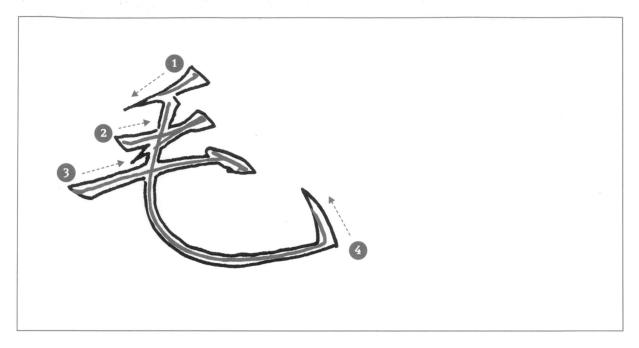

毛部起筆短撇 11, 下短横 22 再下長横 33, 前三筆畫間距約均等, 移至短撇下置中作浮鵝鈎 42 完成。

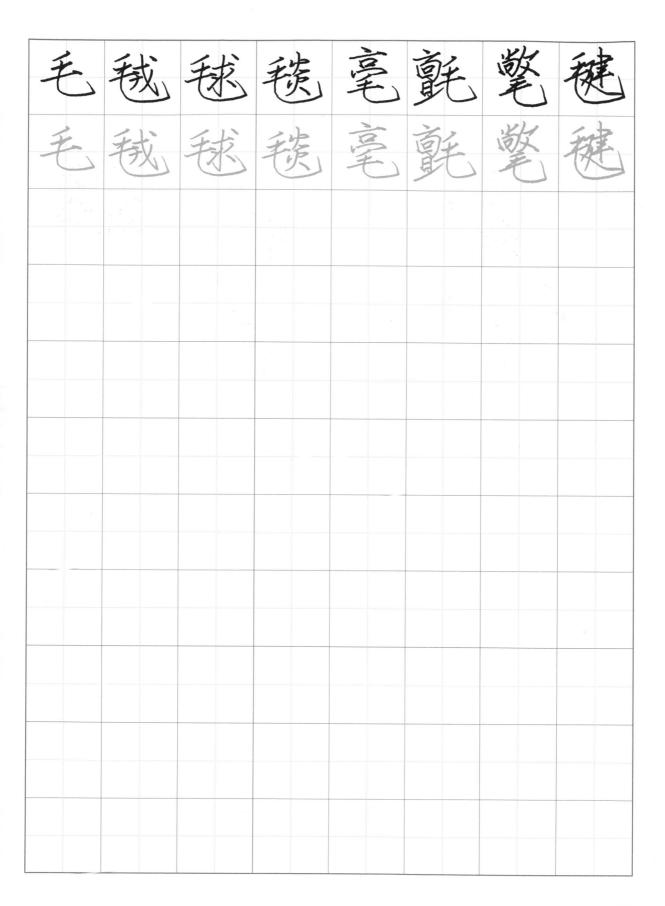

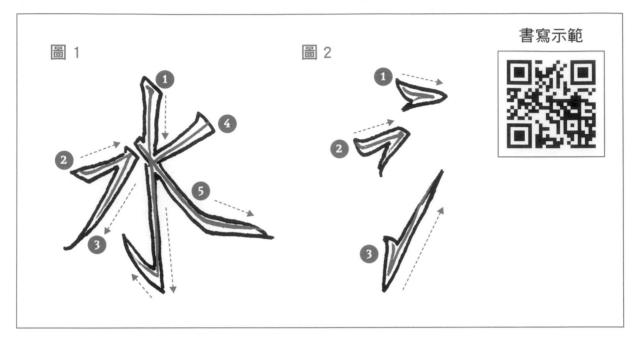

- 水部起筆豎鈎 1 ,接橫畫(微右上) 2 ,轉折撇畫 3 ,再虛筆往右上作短撇 4 ,虛 筆微順時出捺畫 5 。(圖 1)
- 2 水部偏旁三點水(圖 2),自上至下順序先微右下點 1,出鋒虛筆至橫點 2,出鋒向下接提點 3 右上(或提畫)。

求永永汞注池汗汗 之永永荥滨池开于 河沸油治沼沽沿泥 河沸油治沼洁没泥

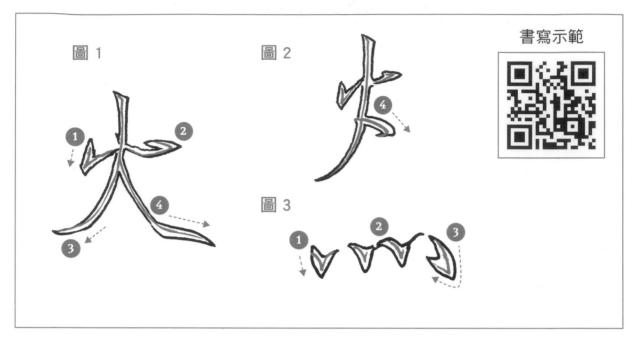

- 人部起筆點畫 1 向右虛筆回點 2 ,順時虛筆向上於兩點間豎長撇 3 ,再接捺畫 4 。 (圖 1)
- 2 火部偏旁寫法即將捺畫修為點畫 4。(圖2)
- 3 火部四點火由左至右落四點畫,第一點 1 下筆後向右下連續兩點 2 ,虛筆向右落第四點畫需回鋒 3 。(圖 3)

天天	炭炭	火火火	灰灰	交灸	尉 以 以	类 ***	聚聚
炊炊	炸炸	档档		煙煙	法	煩煩	地地

熔熾煽燈燒燃爆 熔燒燒燒燒烧 爲烈鳥焦然真煮無 烈鳥焦然東煮

						熟	_
照	煞	熏	图	熊	煎	熟	煦
						5	

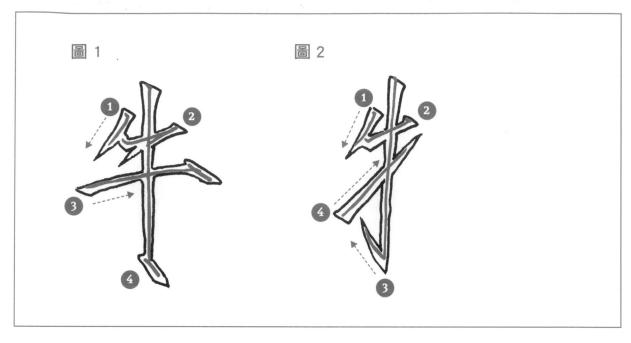

- 中部起筆短撇 1 ,接短橫畫 2 ,微向左上再左下筆鋒隱於短橫畫出鋒,虛筆接長橫畫 3 後,成頓藏鋒,再作豎畫成頓 4 。(圖1)
- 2 牛部偏旁起筆短撇 1 ,接短橫畫 2 ,即豎畫映帶出鋒(亦可豎畫成頓,如「牠」字) 3 ,再作提畫 4 向右上。(圖2)

牟牢整 北批地特牧物特

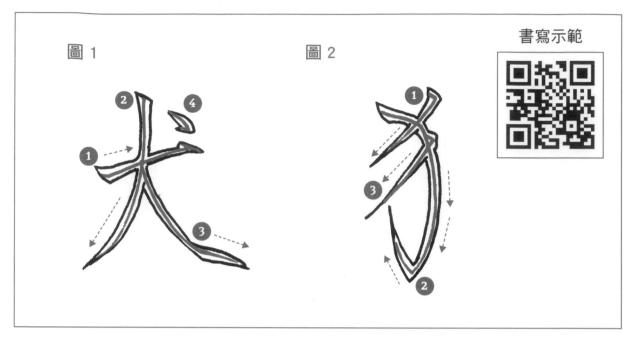

- 】 大部起筆橫畫 ①,移至橫畫上方約中間處作長撇 ②,再自橫畫與長撇交接處出捺畫 ③,在右上方落點畫 ④。(圖1)

狀獸獸獸類獎奏奏 犯狗狂狠猜獅獨獵 犯狗狂狠猜獅獨獵

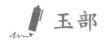

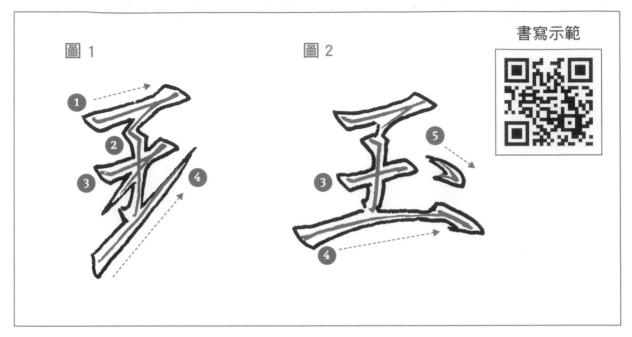

- 玉部偏旁起筆橫畫 1 回鋒移至橫畫中下方作豎畫 2 ,虛筆至第二橫畫 3 ,微向左上再左下出鋒,接向右上提畫 4 。(圖1)
- 至 玉部書寫方式同解釋 1 的寫法,唯圖 1 中的 ⁴ 提畫改為長橫畫成頓,即成「王」字, 而點畫 ⁵ 位置要在第二橫畫 ₃ 的右側。(圖 2)

珊玩珍瑚球理瑰玲 册玩珍瑚球理瑰珍 琴瑟瑟瑟瑟

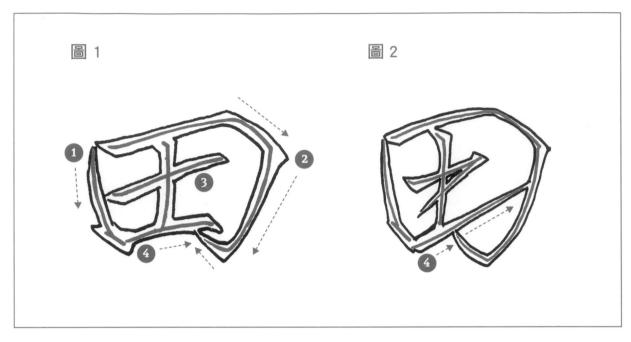

- 田部起筆豎畫 1 ,尾部須成頓回鋒,移橫畫轉折豎鈎 2 ,即移內完成橫豎畫交叉成十字 (亦可先豎橫成十字) 3 ,最後橫畫 4 完成。(圖1)
- 2 田部偏旁在左時,可以將最後橫畫 4 以提畫方式連接右半部筆畫。(圖2)

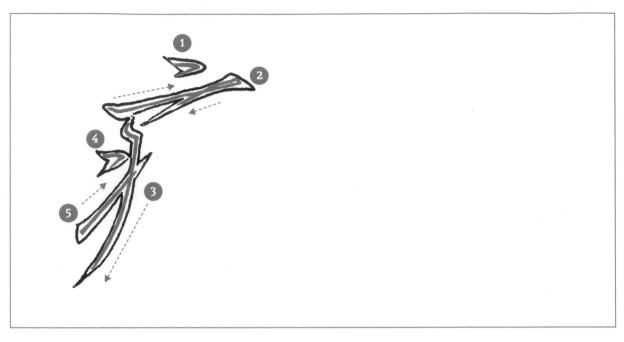

疒部起筆點畫 1 ,虚筆至橫畫微向左上再左下隱於橫畫再出鋒 2 ,接長撇畫 3 ,長撇左側 完成點 4 ,提筆畫 5 。

疲痰	痛痛	瘀瘀	疼疼	瘦瘦	病病	症症	痕痕
癒	癌	養	癮	癲	瘤	裔	凝
		養					

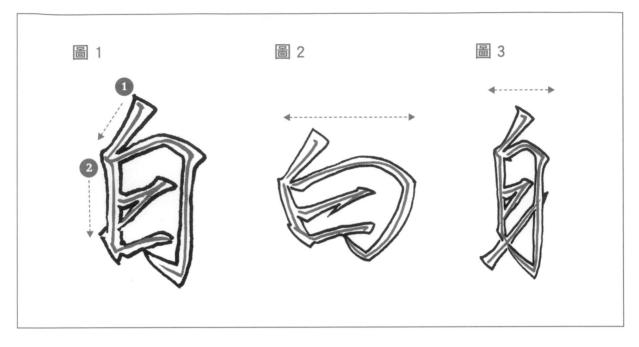

- 白部起筆撇畫 ①,接續豎畫 ②,餘筆畫同日部,但撇畫 ① 建議不出鋒。(圖 1)
- 2 白部偏旁有兩種,其一白部在上時,撇畫後寫日部必須較寬扁(圖2);其二白部在左撇畫 後,寫日部必須較窄長。(圖3)

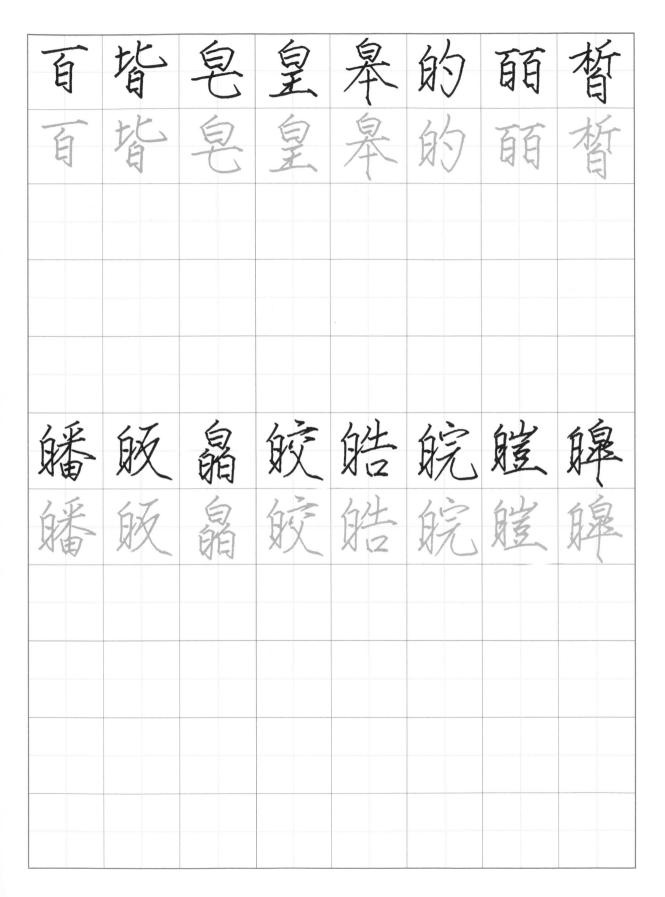

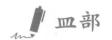

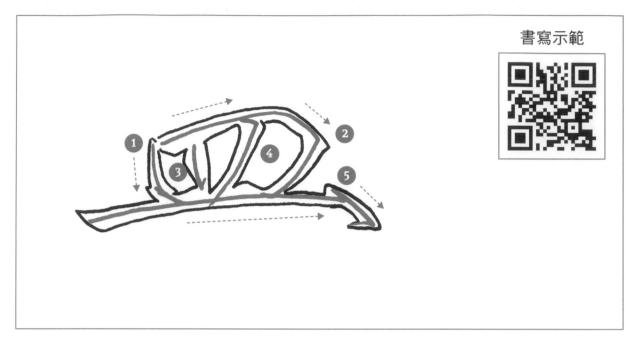

皿部起筆短豎畫成頓 1,移橫畫轉折 2,向左下接點 3、短撇 4,再以長橫畫成頓 5 完成。

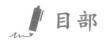

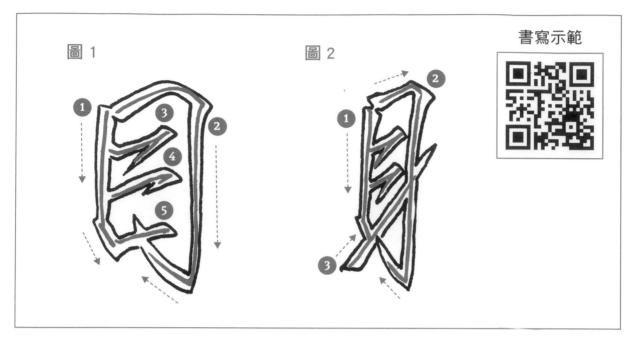

- 1 目部起筆豎畫 1 成頓,移橫畫轉折豎鈎 2,再短橫畫三次 3 4 5,由上至下完成。(圖1)
- 2 目部偏旁起筆豎畫 1 成頓,改短橫畫轉折豎鈎 2,並將最後一筆畫改為提畫 3 向右上。(圖2)

直聚省 眩眼睛脓盼睡瞒 眩眼睛睞盼睡瞒

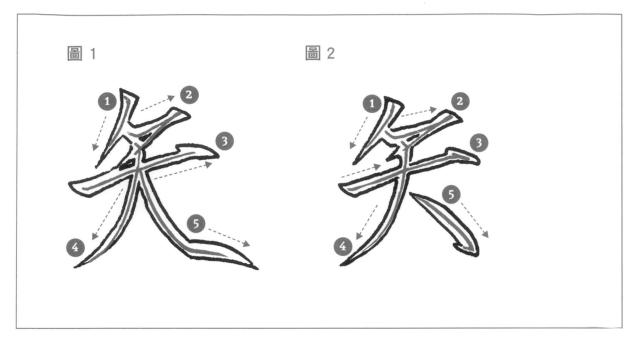

矢部起筆短撇 1,接橫畫 2(較短),虚筆接第二筆橫畫 3(稍長),移至第一筆橫畫

2 下方,完成長撇 4,而捺畫則可因偏旁改為回捺 5 (圖1)或點畫 5 (圖2)。

矣	和	矩	短	矬	矮	矯	矱
矣	夫口	矩	宏	矬	矮	矯	獲

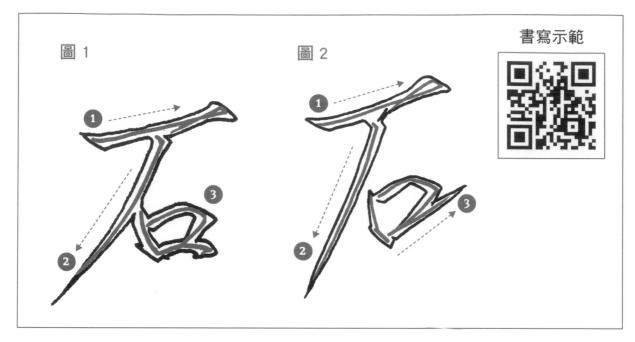

- 石部起筆橫畫 1 ,回鋒至橫畫中間下方出長撇 2 ,再完成口字 3 ,口字可搭接長撇亦可分離。(圖 1)
- 2 石部偏旁在左側的寫法,起筆橫畫 1,回鋒至橫畫中間下方出長撇,口字寫法最後一筆以上提 3,以便連接下一筆。(圖2)

好好	岩岩	期石 碧	磐般	磨麻	巻数	整整
/2	/_	/2	石	1/2	1/2	五
破	硬	碩	磁线	礁	確	凝
	爱破	爱爱爱	爱爱爱硬硬硬	爱爱爱鑫	爱爱蹇蹇	爱

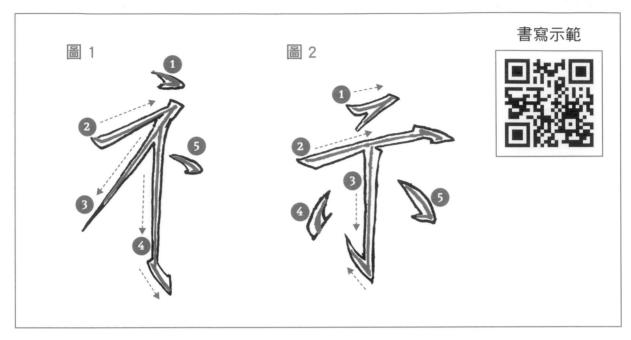

- 示部偏旁「ネ」起筆點畫 1 ,移至左方作橫畫 2 ,轉折作撇畫 3 ,再移至轉折處作 豎畫成頓 4 ,移豎畫右側作點畫 5 。(圖 1)
- 2 示部起筆短橫畫 1 ,回鋒筆作第二筆長橫畫回鋒成頓 2 ,再移長橫畫概略中間作豎畫 3 出鋒,虛筆向左作豎點 4 ,虛筆向右作斜點 5 。(圖 2)

松祖祝社祀祁神祈 松祖祝社祀祁神祈 祐祗禮業栗祭禁禦 祐祗禮業聚祭禁禦

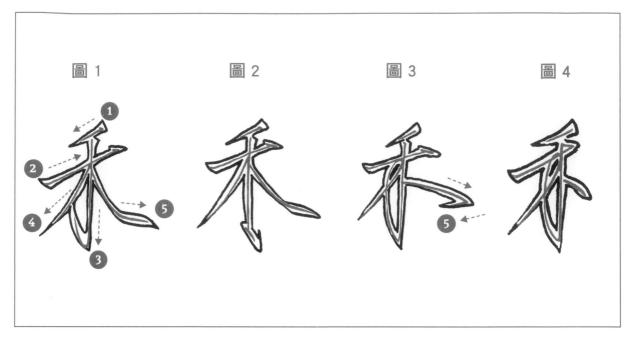

- 不部起筆短撇 1 ,虛筆至左作橫畫 2 ,再虛筆至短撇 3 下方作豎畫。橫畫與豎畫交接 處下方向左出撇畫 4 及捺畫 5 。禾部豎畫非豎鈎,因連筆畫作映帶成鈎狀。(圖 1、3)
- 2 禾部偏旁原右捺因字體受限須改為點。(圖4)
- 3 禾部豎畫結束前亦可不連筆,直接回鋒成頓。(圖2)

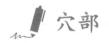

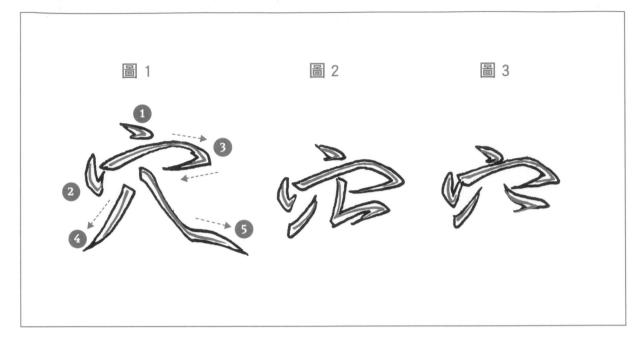

- 1 六部起筆為點 1 ,虛筆至左作豎點 2 ,接橫畫轉折向左出鋒 3 ,再作撇捺 4 5 ,因 六部單為穴字是撇捺呈現。(圖 1)
- 2 穴部作為偏旁時,在上寫法有兩種方式呈現,若字體單筆畫較少或橫畫結尾完成,可採圖 2,如「空」字;若筆畫較繁多且字體呈窄長可採圖 3,如「窮」字。

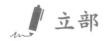

- 立部起筆點畫 1, 虛筆至橫畫 2 (較短)回鋒,向左下接點畫 3,提虛筆接撇畫 4,以長橫畫成頓完成 5。(圖1)
- 2 立部偏旁須將原長橫畫修正為提畫右上 5。(圖2)

菰	站	效	童	竦	竭	競	荡
荻	弘	效效	立里	竦	这是	競	荡

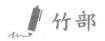

- 竹部起筆撇畫 1,接橫畫 2於下方再接豎畫 3成頓,處筆至第二撇畫 4,接橫畫 5回鋒至豎鈎 6完成。(圖1)
- 2 竹部偏旁於單字上方,所以筆畫原豎畫修正為點畫 3 及豎鈎修正為短撇 6。(圖2)

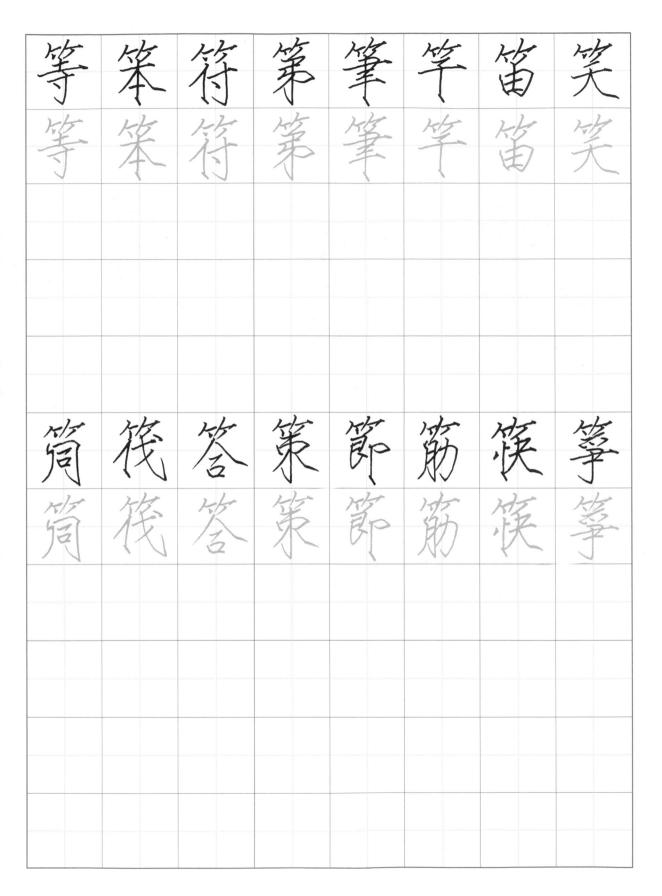

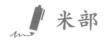

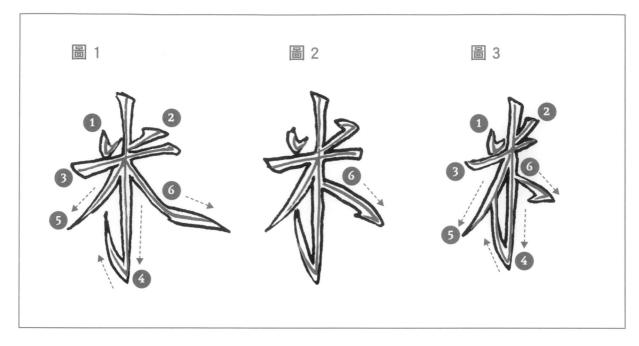

- 1 米部起筆點畫 1 出鋒,虛筆接撇點 2 至橫畫 3 ,移至上方作豎畫 4 出鋒,虛筆 至橫豎交接處作撇畫 5 ,再回橫豎交接處向右作捺畫 6 。(圖 1)
- 2 米部捺畫 6 (圖 1) 亦可作回鋒 6。(圖 2)
- 3 米部偏旁起筆點畫 1 出鋒,虛筆接撇點 2 ,至橫畫 3 ,但橫畫較短即回鋒移至上方作豎畫 4 出鋒,虛筆至橫豎交接處出撇畫 5 ,移至豎畫右側作點畫 6 。(圖 3)

桑粉菜祭糜粗粒粹 粉粱桑糜粗粒粉 糖精糕糟糧糊糕 糖精糕糟糧糊糕

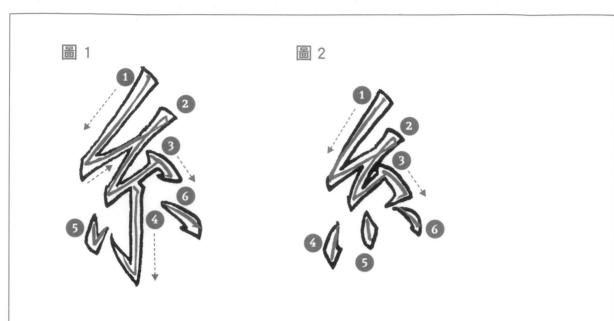

- 1 糸部起筆撇畫 1 ,轉折提畫接撇畫 2 (較第一撇畫短) ,轉折提畫接點畫 3 ,接豎鈎 4 再移左側點畫 5 ,虚筆至右側點畫 6 。(圖1)

天	紫	更不	素	奈	敏系	辨	縣
K	长	更大	素	茶	敏系	辩	泉系
211	1.4	1-	14	1 %	/ h	1	11.
	紀						,
54	热色	短	約	紋	約	点工	热茶

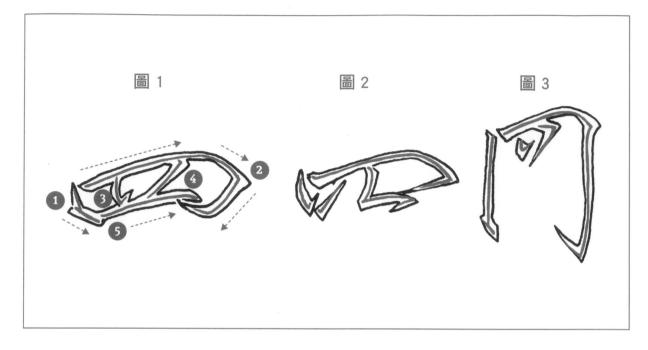

- 図部作偏旁多於單字上方,可寫成四,四字起筆豎點 ① ,成頓虛筆至上方做橫畫,轉 折出鋒 ② 虛筆做點 ③ ,提右上做短撇 ④ 後,做橫畫 ⑤ 結束。(圖1)

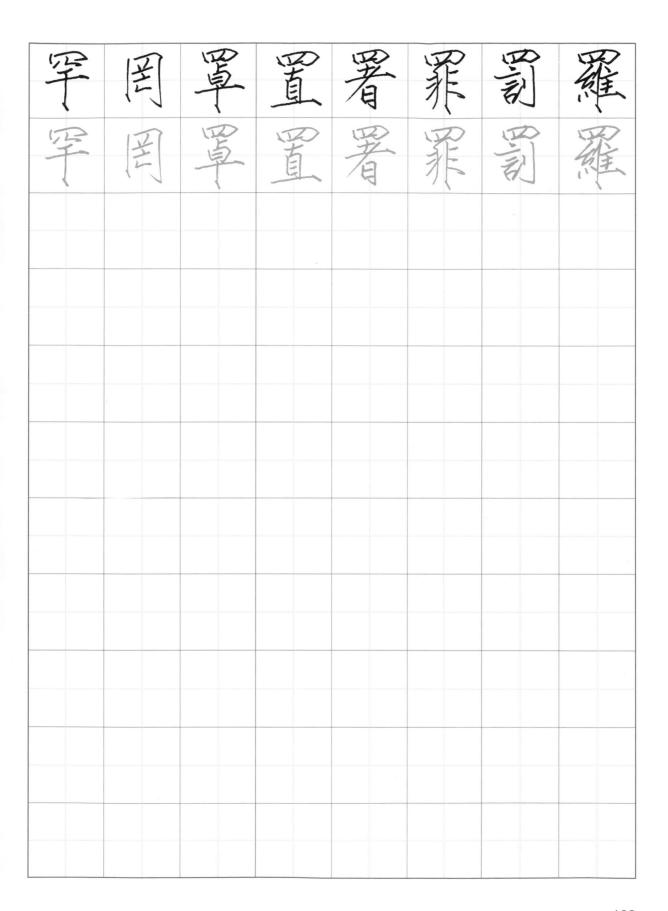

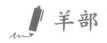

- 1 羊部起筆點畫 1 ,虛筆至撇點 2 ,接橫畫 3 4 5 三畫 ,移至第一橫畫下方作豎 畫成頓 6 。 (圖 1)
- 2 羊部上偏旁寫法與羊部相同,唯豎畫 6 較短,寫至第三橫畫上結束。(圖2)
- 3 羊部偏旁寫法原豎畫修正為豎撇 6。(圖3)

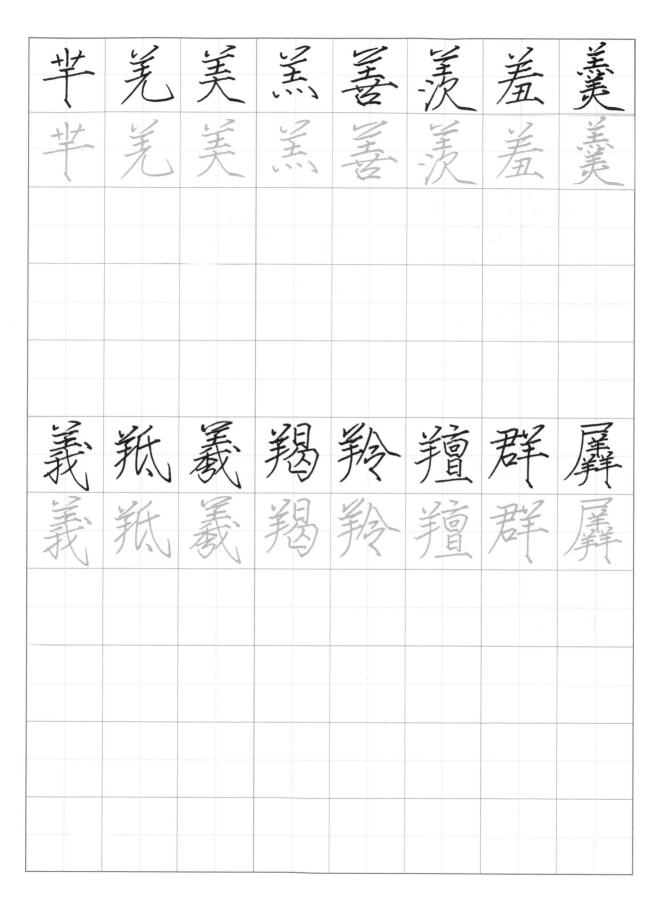

- 羽部起筆橫畫轉折豎鈎 1,移橫點 2 虚筆向左下作提畫 3,虚筆至橫畫轉折豎彎鈎 4,移至橫點二筆 5 6 完成。(圖1)
- 2 羽部上偏旁須將兩筆橫畫轉折豎鈎縮短。(圖2)

鸦鸦	1	程式程表	耀耀	箱 箱	料料	影彩	野野
翰翰	麹麹	翅翅	部部	湖	都都	郑郑	翩翩翩

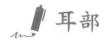

- 耳部單字或當成偏旁時,起筆橫畫 1 ,回鋒向左接豎畫 2 ,移右上作長豎畫成頓 3 , 再移至兩豎畫間作兩筆短橫畫 4 (或兩橫點畫),移左下作長橫畫 5 。(圖 1)
- 2 耳部偏旁在左上時,豎畫 3 以連筆映帶方式,同時將長橫畫修正為提畫 5 向右上。(圖 2)亦有左偏旁的「耳」字,不依圖1的原則,而以圖2方式書寫,如「聰」字,也是可以的。

耶	耽	耻	聆	聊	聘	1	耿
那	駝	耻	於	駅	聘	職	耿
藝	單	從	龍	聚	聶	於	ญ、
()	. 17		- (外聚	开耳	聲	粮
	, ()						

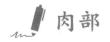

- 肉部偏旁寫法與月部(P.46)雷同,唯點畫 ③ 及提畫 ④ 是確定的寫法。(圖 1)
- 2 肉部起筆豎畫 ①,移橫畫轉折豎彎鈎 ②,移橫畫中間寫入字 ③ ④,再移下寫人字 ⑤ ⑥。(圖2)

男男	节节	育育		
	肥			解

昌 1

昌 2

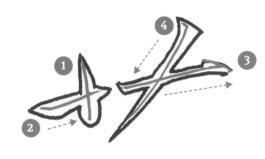

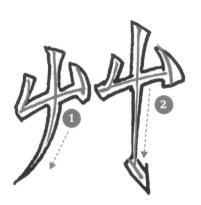

- 则 艸部偏旁上方起筆豎點 1,移往左作橫畫 2,再作橫畫 3(亦可虛筆作間隔),移 右上向左下撇 4。(圖1)
- 2 艸部(圖2)左右不同處為左作豎撇 1,右作豎畫。

書寫示範

	the state of the s		
	,		
	,		
	,		

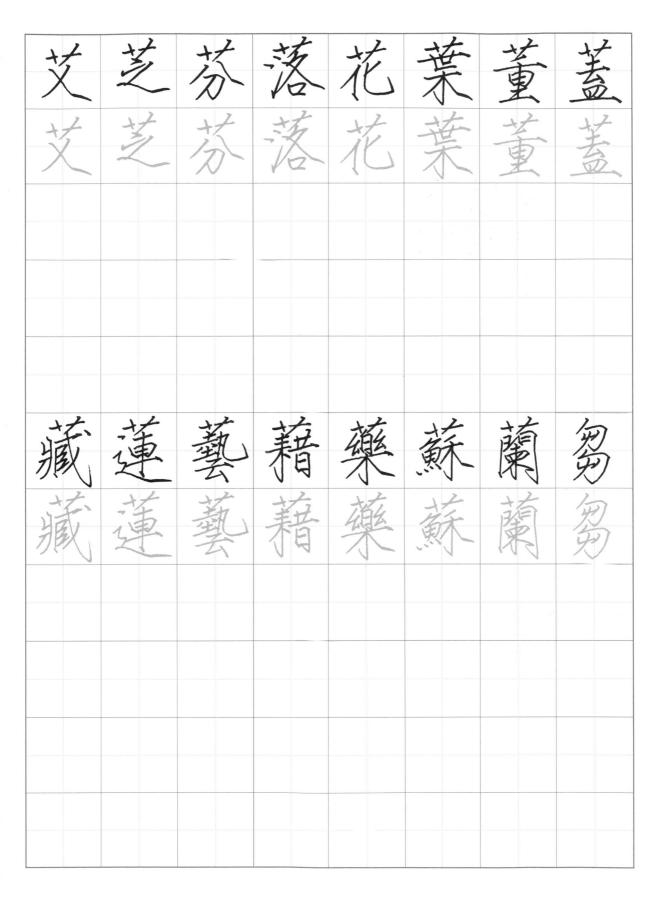

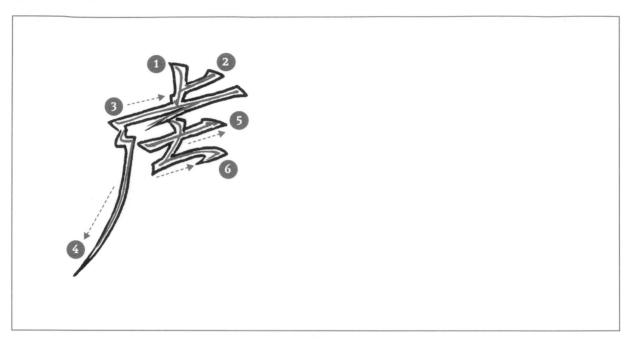

戌部起筆短豎畫 1 接短橫畫 2 ,回鋒虛筆接第二筆橫畫 3 ,回鋒隱入橫畫再出鋒虛筆接長撇 4 ,移第二筆橫畫下方作短橫畫 5 ,即移上作豎畫左斜轉折橫畫 6 完成。

虎	虚	庱	彪	虚	號	虧	號
虎	虚	慶	彪	虚	號	虧	號
		,					

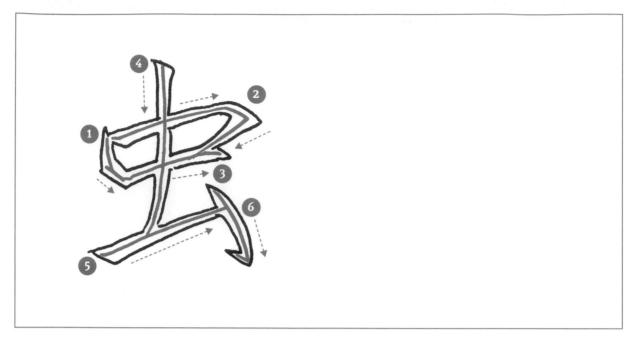

虫部起筆短豎成頓 1,移橫畫轉折左下 2,再橫畫 3 成口字(偏扁寬),移上方居中作 豎畫 4,虚筆向左作提畫 5,接右下點畫 6。

虹蛀蚊蝴

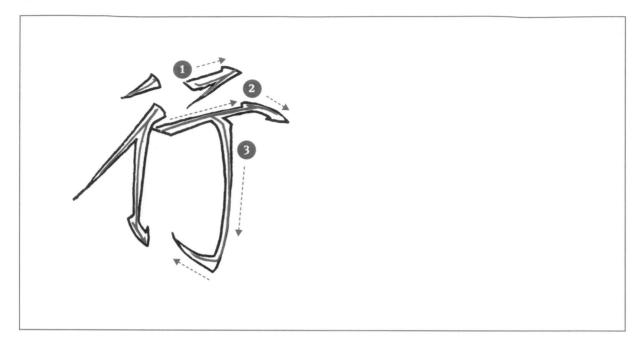

- 行部左半部寫法同彳部(P.28),右半部則寫短橫畫 1 ,回鋒虛筆接第二筆橫畫成頓 2 ,移橫畫下方接豎鈎 3 。
- 2 行部所屬單字多將行部分開,中間位置的字體比例要短。

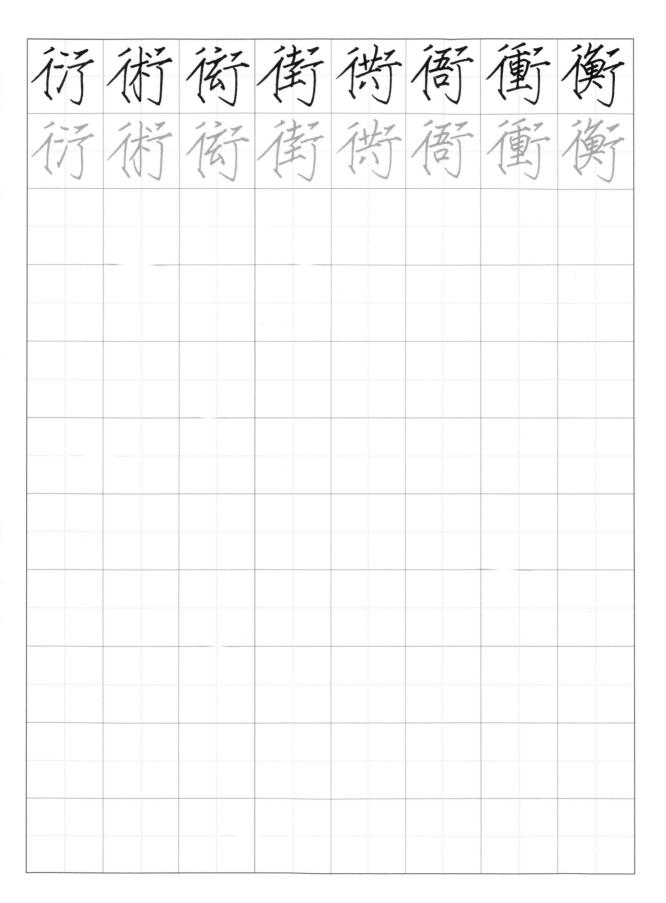

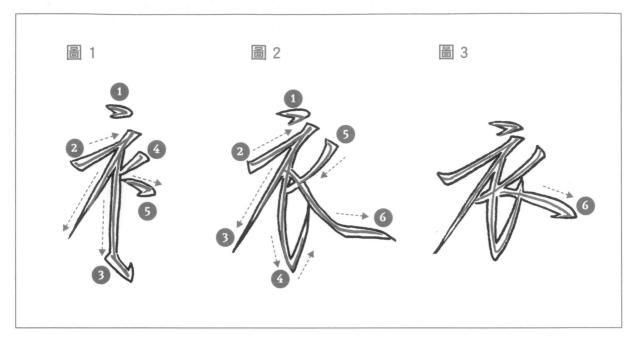

- ↑ 衣部偏旁起筆點畫 1 , 虚筆移提畫轉折向左下撇畫 2 , 移轉折處延伸向下作豎畫 3 再向上兩筆點畫 4 5 。 (圖 1)
 - 書寫示範
- 2 衣部筆畫順序點畫 1 , 提畫 2 轉折長撇畫 3 , 豎畫右鈎 4 , 短 撇 5 , 捺畫 6 (圖 2) , 但捺畫可作 (圖 3) 的回鋒捺 6 。

衫裡補袖被

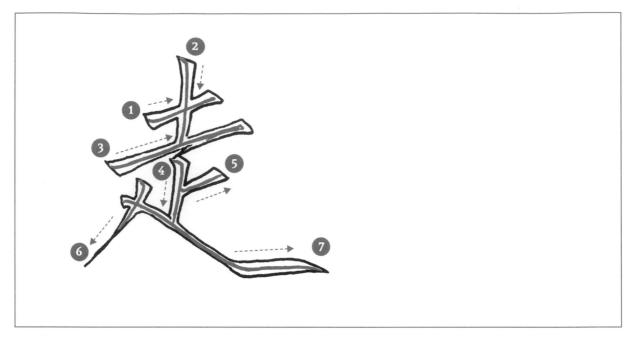

- 1 走部起筆橫畫 1 ,移正上作豎畫 2 ,虛筆至第二筆橫畫 3 ,回鋒至中作豎畫 4 , 向右側作短橫畫 5 (或橫點),回鋒虛筆向左作撇畫 6 ,虛筆向上作捺畫 7 。
- 2 走部為偏旁時,需向左壓縮橫勢筆畫,將捺畫 7 加長,以利容納右半部字體。

			0

越	赳	赴	起	趁	超	趙	趕
越	赳	赴	起起	趁	超	趙	建
							,

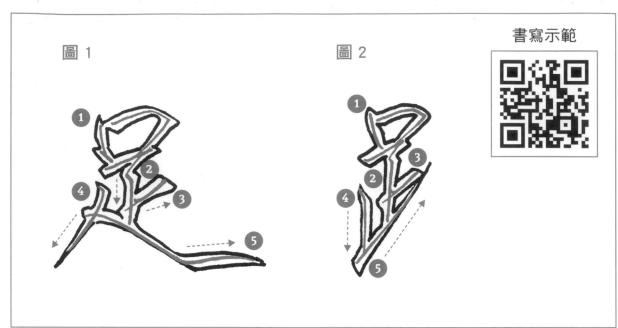

- 足部起筆先完成口部 1 ,正下方作豎畫 2 ,向右側作短橫畫 3 (或橫畫),回鋒虛 筆向左作撇畫 4 ,虛筆向上作捺畫 5 。(圖 1)
- 2 足部偏旁先完成口部 1 ,正下方作豎畫 2 ,向右側作短橫畫 3 (或橫畫),回鋒虛 筆向左作豎畫 4 ,接提畫 5 向右上。(圖 2)

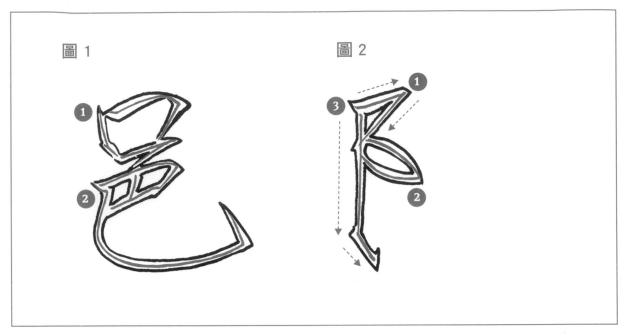

- 邑部上完成口部,移下寫巴字。(圖 1)
- 2 邑部偏旁起筆橫畫轉折左下 1 ,出鋒接向右下點畫 2 ,回鋒虛筆移至上方橫畫起筆處 向下豎畫成頓 3 。 (圖 2)

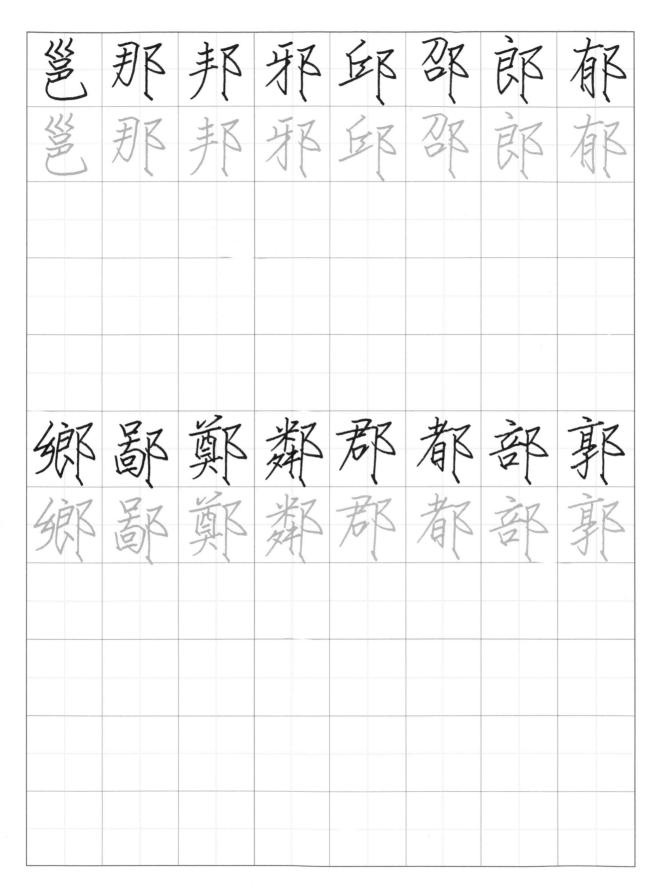

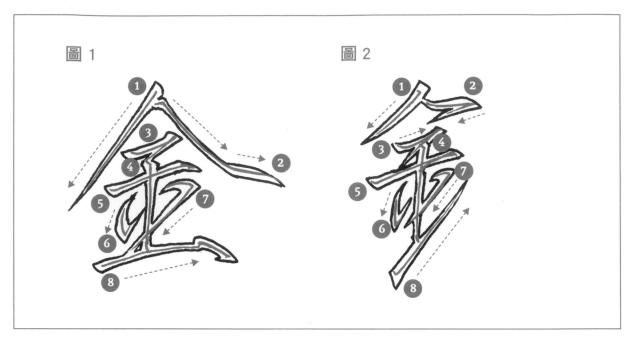

- 金部起筆撇畫 1,移中作捺畫 2,移短橫畫 3 回鋒至中作豎畫 4,向左上作第二 筆橫畫 5,回鋒左下作點畫 6,出鋒向右上接撇畫 7,接第三筆橫畫 8。(圖1)
- 2 金部偏旁起筆短撇畫 1,移右作橫點畫出鋒 2,虚筆作短橫畫 3,移作豎畫 4,向左上作第二筆橫畫 5,回鋒接點撇 6 7,最後提畫 8 向右上。(圖2)

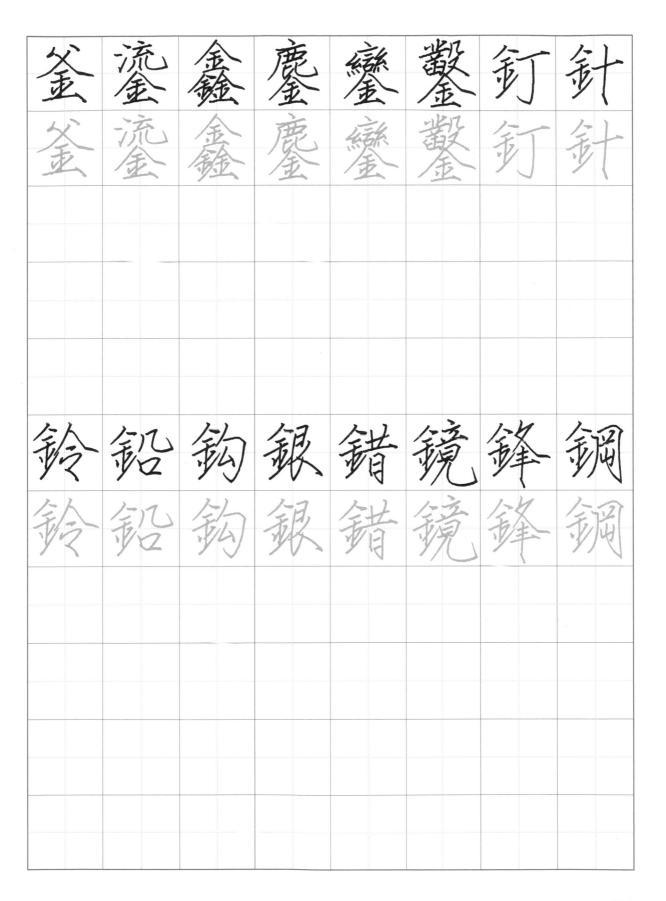

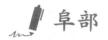

阜部偏旁均為單字左側起筆短橫畫 ①,轉折向左下再右下 ②,即轉折向左上提畫接豎畫成頓 ③,與 P.126 邑部偏旁寫法不同。

	-	

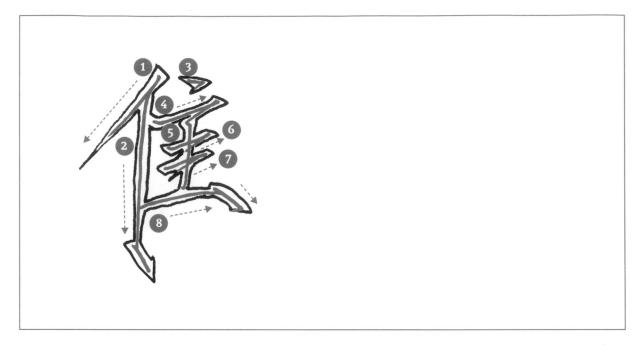

- 1 住部起筆撇畫 1 ,再作豎畫 2 ,如人部偏旁 (P.8) 寫法,移至點畫 3 ,虛筆作第一 筆橫畫 4 ,回鋒至第一筆橫畫下方作豎畫 5 ,再上移作第二、三筆短橫畫 6 7 , 作第四筆橫畫 8 較長,且成頓回鋒。
- 2 住部偏旁在上半部及下半部,需將豎畫 2 寫較短,如「雙」、「雀」,在右側時需較長,如「難」。

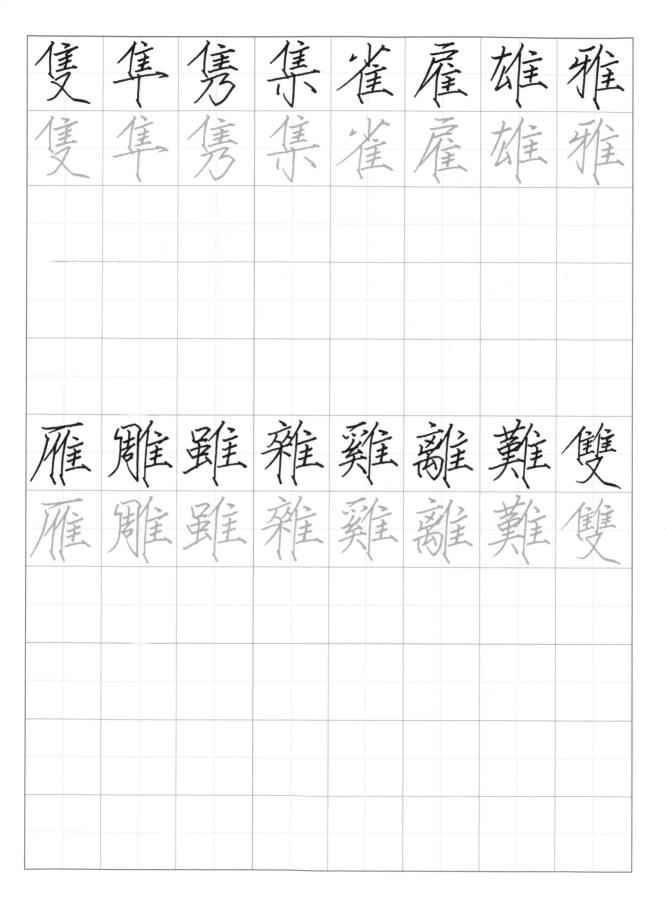

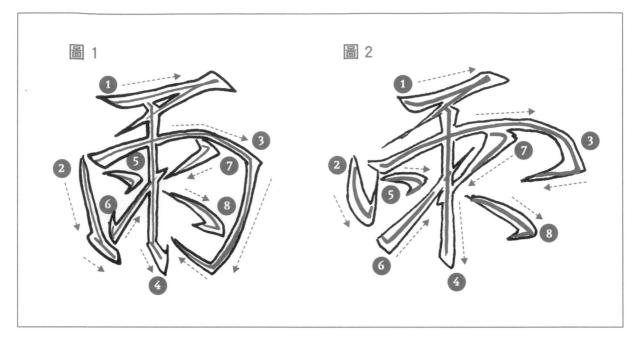

- 和 市部起筆橫畫 1 回鋒虛筆至豎畫 2 成頓,虛筆至橫畫轉折向左下成鈎 3 ,虛筆至橫畫 1 約中間下筆成豎畫 4 成頓,四點畫順序為橫點 5 ,艸鋒至提點 6 ,向右上虛筆轉撇 7 ,向石下作點畫 8 完成。(圖1)
- 2 雨部偏旁多於單字上方,起筆橫畫 1 回鋒虛筆至點畫 2 ,接橫畫轉折出鋒向左 3 ,移至第一筆橫畫下方作豎畫 4 ,四點畫順序為橫點 5 ,出鋒至提點 6 ,向右上虛筆轉撇點 7 ,向右下作點畫 8 。(圖 2)

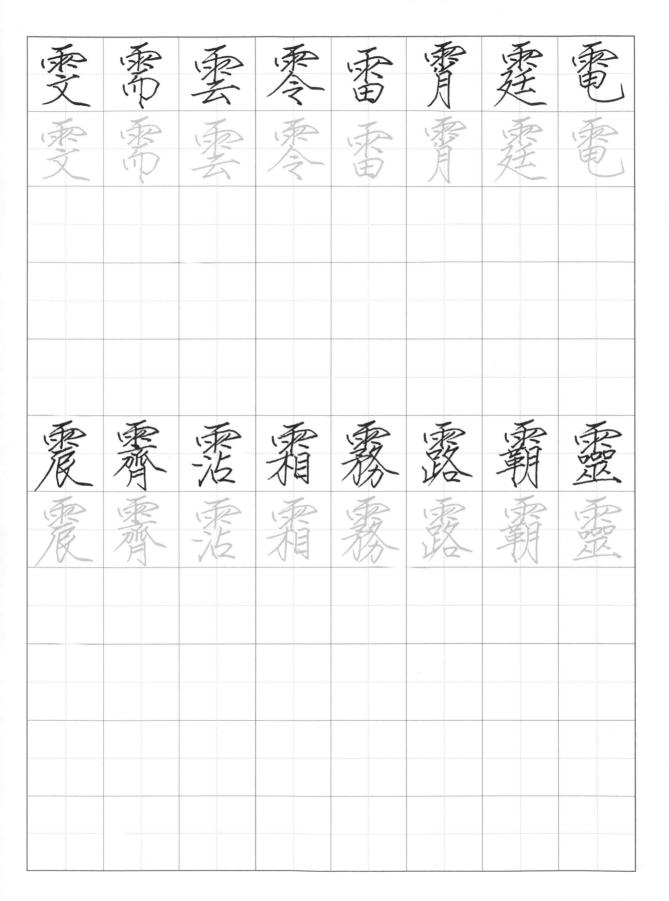

作品集

作品集

好忌初行以有些 形臨之像興的 似書類早趣乃 上時家 得力 其求 寫一易 神形 楷天進 書裏步 命似 中臨而 棄臨 其暮 晚幾少 形多 寫種毛 篆都病 為了 最又 隸可

最臨不能臨以多一 好書可做書寫寫臨 是多看到最行方書 和臨一也好書筆要 前以畫要是學大點 者後寫看看篆字 字每一一書除 體換畫個行隸楷 寫寫書書 距一 離種 外 得碑 個行 也 萬不 遠性 D

 作品集

雲凝好色来相循水潤清輝更不同 人 妖妖教者就好状為路 海無事事起返凌空

麗字徽写样,就石後文

葵巴年十月十八日

を寫

石者立於環

作品集

九是三山俊西了逐星千歲姿似機碧 寶麗豈同赤應集天池徘徊嘹唳當

清晚觚枝拂彩霓山禽告端忽来儀額

御 教御 畫并書一

多微宝路鹰圆被文

政和壬辰上元之次夕忽有祥 低映端的東沿仰面視之條有群 住来都民無不精首體空數異久之 经時不散遊麗 祥端故作詩以紀其文 吃傷於空中仍有三 旗甚閉適餘皆翱翔如應奏 帰 是 西北陽散感 心對上於頭屋

作品集

8

戎玉金春天 太儒 唐韓愈奉和奉部盧四兄曹長元日朝回 署 平冠版佩爐雲 仗 穿 時 列上聲香送 節侍趨来動色嚴 嘆 難 映承维璃 曉 建 身 東北尾頸雞 _ 积 曹極高暗號旄 毛遇

書寫示範

9

有好為人間人似系有好人的人間人似天才等時人間人似不不好差別不好人間人似天不好人的我不好人人的我不好人人

唐威无宵请 丁酉无宵 樊修忘宴

Lifestyle 53

樊氏硬筆瘦金體 1000 字帖

作者 | 樊修志 美術設計 | 許維玲 編輯 | 劉曉甄 校對 | 連玉瑩 行銷 | 石欣平 企畫統籌 | 李橘 總編輯 | 莫少閒 出版者 | 朱雀文化事業有限公司 地址 | 台北市基隆路二段 13-1 號 3 樓 電話 | 02-2345-3868 傳真 | 02-2345-3828 劃撥帳號 | 19234566 朱雀文化事業有限公司

e-mail | redbook@ms26.hinet.net 網址 | http://redbook.com.tw 總經銷 | 大和書報圖書股份有限公司 (02)8990-2588 ISBN | 978-986-96214-9-6

初版五刷 | 2024.05 定價 | 280 元

出版登記 | 北市業字第 1403 號 全書圖文未經同意不得轉載和翻印 本書如有缺頁、破損、裝訂錯誤,請寄回本公司更換

About 買書

- ●朱雀文化圖書在北中南各書店及誠品、金石堂、何嘉仁等連鎖書店,以及博客來、讀冊、 PC HOME 等網路書店均有販售,如欲購買本公司圖書,建議你直接詢問書店店員,或上網採購。如果書店已售完,請電洽本公司。
- ●● 至朱雀文化網站購書(http://redbook.com.tw),可享 85 折起優惠。
- ●●●至郵局劃撥(戶名:朱雀文化事業有限公司,帳號 19234566),掛號寄書不加郵資, 4 本以下無折扣,5 ~ 9 本 95 折,10 本以上 9 折優惠。

國家圖書館出版品預行編目

樊氏硬筆瘦金體1000字帖 樊修志 著;——初版—— 臺北市:朱雀文化,2018.08 面;公分——(Lifestyle;53) ISBN 978-986-96214-9-6(平裝) 1.習字範本

943.97

107010868